寫給 一愛

楊侕旻的彩墨世界

風之寄 編著

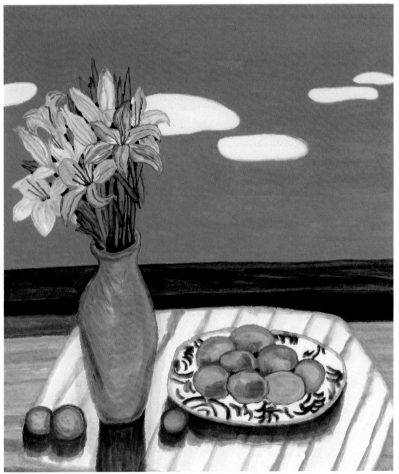

楊佴旻，《百合》，69×68.5cm，紙本設色，2011年

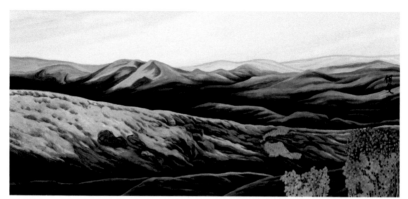

楊佴旻，《太行的早晨》，140×310cm，紙本設色，2012年

宣紙上同樣也能表現斑斕的色彩

——楊佴旻

代 序

與楊侸旻的結緣很是奇妙。

多年以前，
著名評論家陶詠白先生熬了一鍋雞湯，
特別喚我前去品嚐，
在場的還有侸旻兄，
那晚吃得賓主盡歡。

近日，
我持近作，請陶先生評論。
他肯定之餘，
囑咐我不妨以此風格，
也為侸旻兄的作品編寫一篇。

怎知，

當我調閱侜旻的畫作之後，

一下筆，一發不可收拾，

完全沉浸在侜旻的彩墨情境中。

看看畫，說說話，

是近年養成的品讀習慣。

這本《寫給愛──楊侜旻的彩墨世界》，

收錄了畫家數十年來彩墨創作五十六件，

可以一窺藝術家對融合東西藝術所做的努力與成果。

其中三十五件作品，搭配風之寄三十五封同名書簡，傾訴情懷，

並附上一篇陶先生精彩的藝術評論，

為三個人的友誼，添上一則美好的交集。

《寫給愛──楊侜旻的彩墨世界》，

期待能引發觀者翩翩的聯想，

一起悠遊於詩情畫意的彩繪世界中。

風之寄

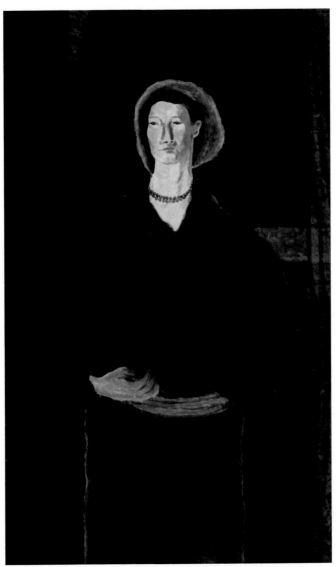

楊侗旻，《男人像》，95×57cm，紙本設色，2003年

CONTENTS

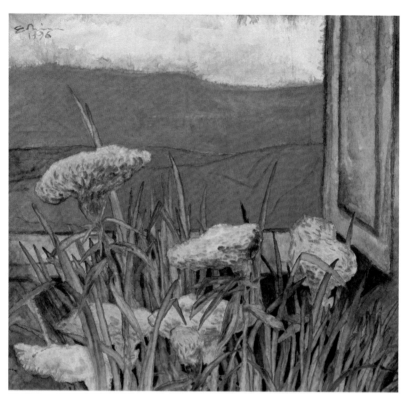

楊俐旻，《窗前的雞冠花》，68×68cm，紙本設色，1996年

緣起

在風之寄的部落格裡，
遇到一位網友，
像是舊愛，又像新知。
謎樣的人物，
引發我寫作的動機。

這是風之寄多年來想寫的書信，
寫給自在的青春，
寫給不留白的過往，
寫給思考生命中的你，
寫給愛。

風之寄

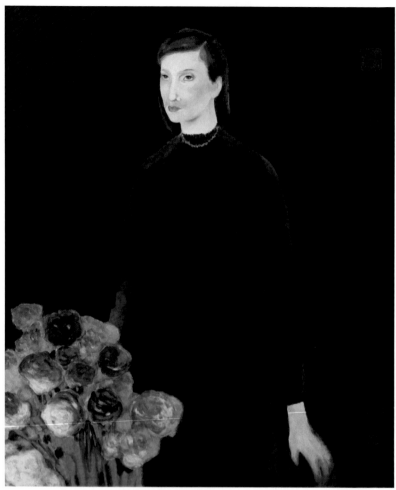

楊侚旻，《紅玫瑰》，73.5×61.3cm，紙本設色，2002年

每個人心中都有一朵玫瑰
承接生命裡的浪漫時光

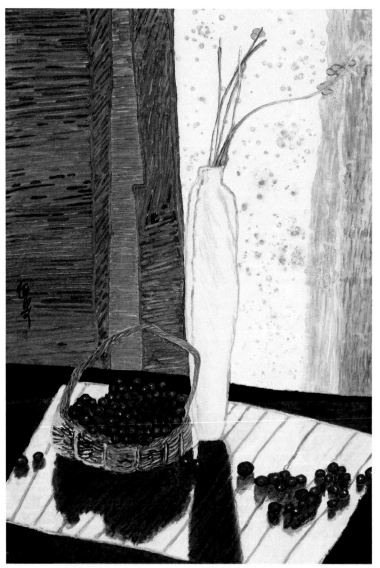

楊侱旻，《春華秋實》，136×97cm，紙本設色，2007年

第一封情書

假日

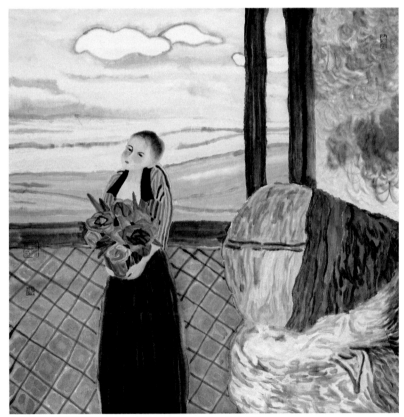

楊珥旻，《假日》，68×69cm，紙本設色，2004年

Dear 愛，

世間最美麗的愛情是：
讓值得相愛的人，
可以相逢，
而不是錯過。

感恩：
你我能相逢，
在這個假日。

Love always,

風之寄

第二封情書

週末的下午

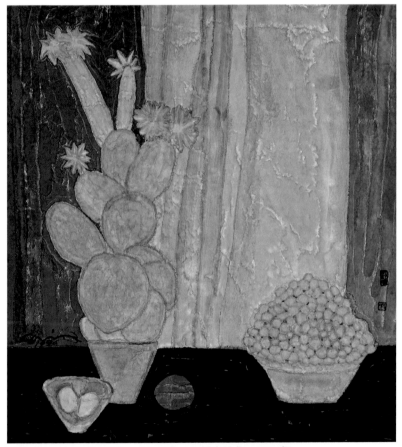

楊佴旻，《週末的下午》，70×64cm，紙本設色，1994年

Dear 愛，

懷念初次約會的那個午後，
你微笑裡有淡淡的憂愁，
情投意合原本不用多說，
你的心情　我懂得。

懷念與你高歌的那個午後，
歌聲裡帶著些許的憂愁，
心裡的話原本不必多說，
你的愛　有我守候。

世間的愛，
往往不是遲到就是早退，
你我的情，
能否地久天長到死方休，
記得淡淡憂傷的你及那個午後，
記得擁抱、深吻及那雙緊握過的手。

懷念那個午後，
與你的溫柔。

Love always,

風之寄

第三封情書

天邊的雲

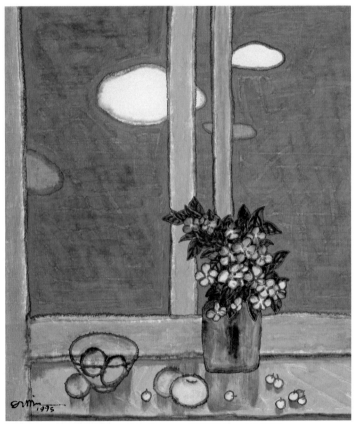

楊俋旻，《天邊的雲》，82×70cm，紙本設色，1995年

Dear 愛，

你走了，
在機場對我揮揮手，
我沒意識到，
這竟是你最後的回眸。

你走了，
不再回頭。
多年後，
依然尋訪，
那年在機場，
消失的雲朵。

風來了，
雲走了，

風想知道，

雲的下落。

Love always,

風之寄

第四封情書

小芳

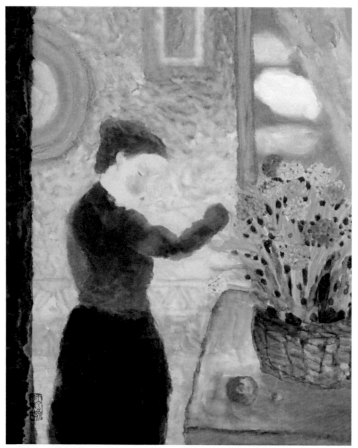

楊侗旻，《小芳》，40×32.5cm，紙本設色，2002年

Dear 愛，

是你嗎？

如果不曾親身經歷，

為何能道出熟悉的場景。

你我相遇於虛擬的空間，

卻汲汲要去印證現實中的過往，

此刻，

我想是你，應該就是你了。

但是我，

如果不是你想像中的我，

那希望我是誰？

往事，不斷湧現，

足跡，非常凌亂。

走近我，

瞭解我，愛上我。

Love always,

風之寄

第五封情書

藍天

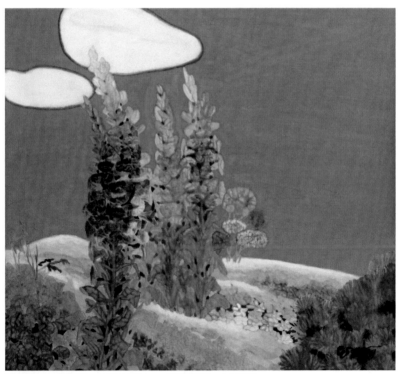

楊佴旻，《藍天》，72×79cm，紙本設色，1999年

Dear 愛，

這回　讓我靜靜地守護一旁，

你會感覺：

並不孤單。

直到，

一直到，

我　變得很老　很老，

不得已　要從世間離場，

那時　請你不要悲傷，

藍天下，

翻開　塵封的記憶，

與我　舞動青春　一起飛翔。

Love always,

風之寄

第六封情書

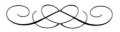

山

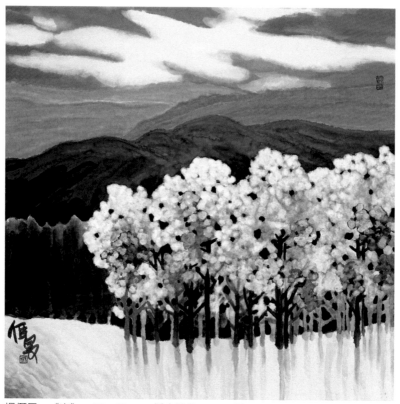

楊侑旻，《山》，66×69cm，紙本設色，2001年

Dear 愛，

住的地方，

在一片山林中，

夏日的夜裡，

會聽到　蟲鳴鳥叫的聲音；

到了冬季　就冷清了，

稀稀簌簌地　只有風聲。

冬天的太陽倒是早早露臉，

斜躺在落地窗前冥想　是冬日最幸福的享受。

感受溫暖，遺忘喧囂，

回憶，

就這樣自顧自地　向我走來，

人間有情，

像一首唱不厭倦的　戀歌，

聲聲　動人心扉。

是你嗎？

詢問自己多次。

偏執的我，仍在守候。

想告訴你，我的過往。

想與你，

細說從頭。

Love always,

風之寄

第七封情書

遠方

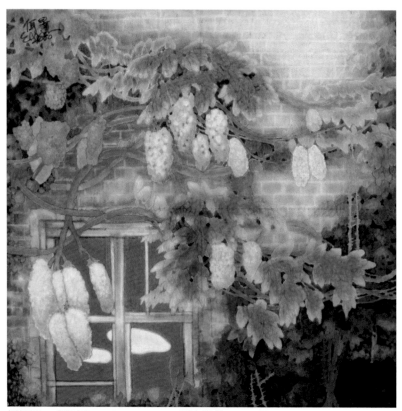

楊侚旻，《遠方》，150×138cm，紙本設色，2000年

Dear 愛,

接到同學的來信。

大學時代,遙遠的歲月,跌入回憶裡。

那一年,同學選我當班長。

我為班上舉辦一場正式的舞會。

舞會規定:

女孩一定得化妝打扮,漂亮的像個公主。

男同學則必須西裝革履,一派紳士模樣。

舞會當天,由男士手捧鮮花,

親自到女生宿舍迎接女伴,

然後雙雙對對,繞著校園,

一路浩浩蕩蕩漫步到會場。

場地是鄰近校外的一處別墅，

當天音響、燈光俱全，西式自助餐點海量供應。

這場舞會　轟動了鄰近院校，

聞風而至的人太多了，

結果人人滿為患。

這場舞會　讓同學津津樂道：

有些女孩　首次濃妝豔抹、披上長裙、踩上高跟，

而男生更多的是，第一次穿西裝、打領帶，還套雙黑皮鞋。

這場舞會　也讓我終身難忘：

下舞池，猛迴旋，

竟把舞伴撞的牙齦出血來。

年少仗義，

幫忙寫情歌，

現在還能吟唱一曲⋯

寶寶是個小男孩，甜甜是個小女孩，

寶寶甜甜加在一塊，他們說要談戀愛。

這道理真叫人費疑猜。

到底戀愛是什麼，

這滋味我們說不上來，

到底戀愛是什麼，

管它應不應該，管你理不理睬，

只要心中喜歡，就向對方說聲——

愛。

Dear 愛，

後來，

寶寶與甜甜真的結婚了，

生下一男一女，

男孩叫John，
女孩卻不叫Mary。

Love always,

風之寄

第八封情書

早春

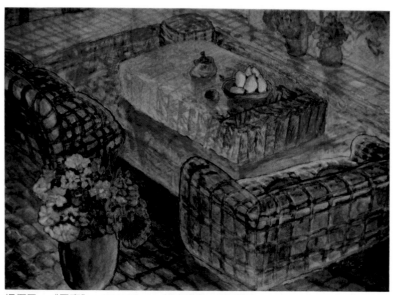

楊佴旻，《早春》，38×55cm，紙本設色，1999年

Dear 愛，

告訴我，春天來了嗎？

大學要好的同學中，

有一個小時候得了小兒麻痺症，跛了一隻腳。

他非常有才氣，吉他彈得特好，常常將我寫的詞譜成歌。

後來他喜歡上一個女孩，

小小個子，模樣十分可愛。

但由於身體缺陷的緣故，

女方家長反對，感情路走得很辛苦。

大學生時常常起哄，

花好月圓的時候，

幫這位同學去示愛。

我們來到對方的住處樓前，

呼喊她的名字，

高聲叫出：

「小吟吟，我愛你。」

樓下合唱團就深情的開唱……

整個街坊紛紛開窗，等到女主角窗前露臉，

賣力的演出，時常奏效，

為這對彼此愛慕的情侶順利搭橋。

作曲的同學有一天找來，

神情憔悴的說：「風，寫首分手的歌吧！」

我看了看他，的確為情所苦，

一頭亂髮，雙眼浮腫，

於是寫下：

　　揮揮手吧，再揮揮手，

　　誰說我倆不該揮揮手，

　　你來的時候，

我原不想擁有什麼，

你走的時候，

我才發覺，已留下太多。

揮揮手吧，再揮揮手，

誰說我倆不該揮揮手，

你來的時候，

我原不想給予什麼，

你走的時候，

我才發覺，已付出太多。

你留下的，

有許多我不想擁有，

我珍惜的，

你卻已經全部帶走。

雖說如此，還是不斷的為他加油打氣。

朋友很快的譜了曲子，透過歌聲，傾訴悲情。

他說：
「我願祝她幸福。」

我說：
「別把幸福寄託在別人身上，
有本事，自己給她幸福吧！」

終於，
看到這對有情人，
沒有揮手道別，
終成眷屬。

Dear 愛，
冬天過了，
春天很快就會來臨。

Love always,

風之寄

第九封情書

無盡太行

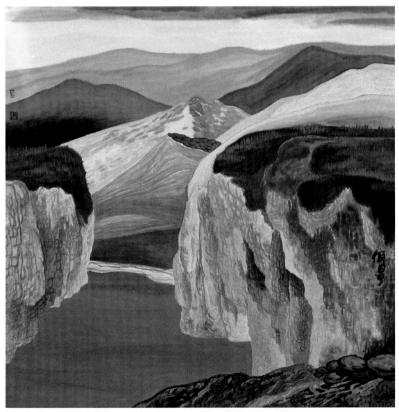

楊侗旻，《無盡太行》，120×120cm，紙本設色，2008年

Dear 愛，

我不抽煙，但喝點小酒。

喜歡武俠小說裡，煮酒論英雄的豪邁景象。

大學山居的日子，時常有同學來敲窗，

大呼：

「風，出來吃酒。」

舉杯對月、暢談古今。

有月光的夜晚，會爬上屋頂，

喝酒的地點也很隨意，

時常聚的就那麼一兩個。

一般很少成群結伴的喝，

其中有個開超市的同學，經常在打烊之後，

會喊幾個麻吉　關門喝酒。

經驗很特別，

想吃什麼就拿什麼，
想喝什麼就開什麼。

即將畢業的時候，

我想：

「同學們應該一起痛痛快快地喝一回。」

我用牛皮紙設計了一張英雄帖，
廣邀師長同學參加　酒林大會。

當然這其中語意　募酒的成份大。

比如去邀請系主任，

他就用朱筆在英雄帖寫上：

系主任　啤酒一打（意思是系主任捐獻啤酒十二瓶啦）

他人不到，但酒得到。

驪歌在即，

只要授過課的老師無一倖免，紛紛慷慨地在帖上簽名捐酒。

酒林大會設在一處偏遠的透天厝。

裡頭有一個大廳，我們把書桌集中成一排長桌，

上面堆滿各式各樣的下酒菜。

募來的酒，用一個大桶倒上冰塊先冰著。

那天場地特地張燈結綵，牆上貼滿喝酒令，相當有古意。

酒會進場，採唱名方式：

「張三到，獻酒三瓶。」（張三拎了三瓶酒進來）

「奉酒。」

張三接過酒杯，一飲而盡。

當陸續進場之後，

我簡短發言：

「同窗四年，今晚務必盡興，酒林大會，正式開始。」

首先，

全員分成左右兩隊，每人先滿上一杯，

雙雙乾杯，先乾為敬，大夥開始爭先恐後的喝了起來。

如此，

不消半個時辰，隊伍化整為零，

三三兩兩，各自暢飲。

這一夜，

年少癡狂，不知醉意。

這一夜，

把酒當歌，痛快淋漓。

進入午夜時分，

突然警鳴大響，警車疾馳而至。

原來喧嘩聲太大了，鄰居報警。

警察高聲吆喝令全場集合，

大夥跌跌撞撞好不容易站直身子，

終於安靜下來。

員警很嚴厲的大聲斥問：

「誰是負責人？負責人舉手。」

我雖處迷糊狀態，話倒聽的清楚，

沒有多想，

就慢慢舉起手來，

就在同時，

幾乎全場同學都舉起手來。

「哇！

真仗義!!」

員警看了，搖了搖頭，

這時比較清醒的幾位同學出面幹旋，說明原委：

「因為是畢業餐會，大家高興，多喝了幾杯，請多諒解。」

波麗士大人倒也通情達理，看我們都是學生，

不再刁難，要求不能再喧嘩，

如再有人舉報，只有全員帶回。

Dear 愛，

這一夜，

醉臥牆角，

留下一幕同學相挺的壯烈。

Love always,

風之寄

第十封情書

以塞尚作品為藍本的靜物

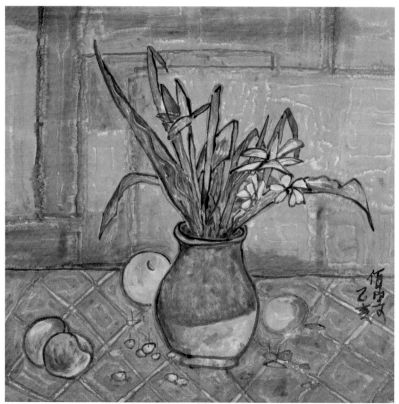

楊佴旻，《以塞尚作品為藍本的靜物》，68×68cm，紙本設色，1993年

Dear 愛，

起霧了，白茫茫的一片，
是場大霧。

山居的歲月，
在起霧的日子更加如詩如夢。

我住在一樓臨街的房子，
朋友不用石子，很容易就能敲打我的窗戶。

「風，起霧了，出來淋霧。」

最常來叩窗的，是同系不同班的一位同學。
之所以認識他，是因為同上一門英文課。

原本與他沒有深交，在一個深夜，他突然抱著一疊稿件，叩窗而來。

「這是系刊的稿子，我老家有事，得回去一陣子，連夜就走。」

沒等我回話，摺下稿子，匆忙離去。

之後，我們才慢慢熟悉起來。

有一年暑假，他又來叩窗：「假期別回家吧！幫老師寫本書。」一本商學院的教科書，我負責文字，他負責插圖，這本書後來成為考研熱門的參考書。

這位同學是我見過頂尖聰明的人物之一，不常上課，喜歡窩在宿舍看閒書，能寫一手的好字。

我看他面容憔悴、精神委靡。

「訓練很苦，快熬不下去了。」

休假的時候跑來找我，訴苦說：

大學畢業後，他進了部隊當兵。

再次休假時，他卻恢復了光采。

神采奕奕地告訴我最近的轉變：

整個部隊要選拔負責文宣的戰士，是份閒差，不用出操。

甄選當天，偌大的禮堂來了上百個人應試。

考題是當場要完成一件作品。

當主考官宣佈考試開始之後，由於時間有限，大夥就著急的作起畫來，有畫素描的、有畫水彩的、有漫畫特別好的。

他先什麼都不做，如同主考官一樣，繞場一周，當看完其他人的作品之後，深有體會。

競爭對手太強了，一看就知道是科班出身，受過專業訓練。

「瞧！這靜物簡直就是大師塞尚的作品。」

最後他坐下來，決定做一件事──

寫字。

寫楷書、隸書、草書、行書……

各種字體。

名單公佈出來，他的名字赫然在列。

只錄取兩名，

一位很會畫，另一位要會寫。

他告訴我：

全場與試人員都畫畫，只有他一個人在寫字，所以他被錄取了。

目前任務很輕鬆，往後大夥見面的機會很多。

其實那位很會畫畫的戰友，也寫了一手好字。

他最後還告訴我：

Dear 愛，

Love always,

風之寄

第十一封情書

山居寓所

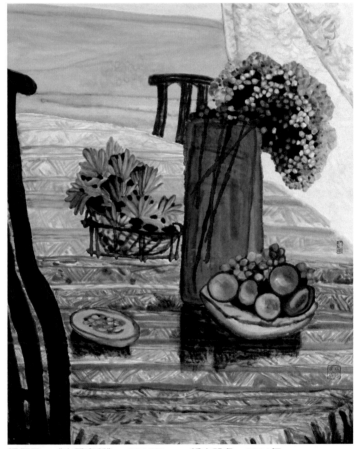

楊侗旻，《山居寓所》，90×70cm，紙本設色，2004年

Dear 愛，

讀大學時，學校在山上，大二起開始外宿。

由於功課很好，個性開朗，朋友很多。

每每到了考試的時候，有來借上課筆記的，有來索取考前猜題的，一間小窩，賓客雲集。

尋常的時候，日子過得很有小資情調，喝喝茶，燒壺咖啡，音樂講究，氣氛極佳。

曾有同學的父親來探視，乾脆就領到我的住處，用過飲料甜點，一番閒聊之後，臨行前，隱約聽到，爸爸輕聲問同學，

「這是什麼地方？」

年少癡狂的歲月，充滿有趣的回憶。

畢業後，同學們海角天涯散居各地。

有人提議：「風，辦個同學會吧。」

於是動員大夥起來，飛鴿傳書，

簡訊如下：

「某月某日，午夜十二點，學校湖邊見。」

那晚同學從四面八方，風塵僕僕的趕到。

由於已經深夜，門禁甚嚴。

大夥見面，先聊如何突破學校門禁的趣事。

走旁門左道的很多，鑽牆洞破籬笆也不少，

只有一位聲稱：正大光明地從大門進入。

「難道沒遭到警衛阻擋？」大夥好奇的問。

他很得意的答：「我唱歌。我開口唱支歌就放行了。」

原來唱了校歌，證明是畢業的校友。

說著放聲高唱，他才一開口，聞者紛紛掩耳走避，

果然是快速通關妙法。

同學陸續到達，聚會午夜零時正式開始。

我問同學們：「今晚幾歲了？」

大夥正捉摸如何回答，

我大聲說：「各位小朋友，今晚八歲。我們統統是八歲。」

接著我們用八歲的心情開始玩起來，

全部是小孩的遊戲，一會兒是請你跟我這麼做，一會兒是火車過山洞，

載歌載舞，嬉笑怒罵，足足鬧了一夜，一直到了曙光乍現方歇。

「走！喝永和豆漿去。」

吆喝大夥吃早點去。

熱漿下肚，瞌睡蟲上頭，

大夥拖著疲憊的身軀，

依依不捨的道別。

Dear 愛，

這是我為

八歲大孩子們

舉辦的午夜通宵同學會。

Love always,

風之寄

第十二封情書

窗外有風

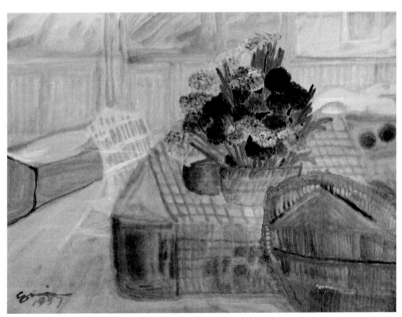

楊侊旻，《窗外有風》，34×44cm，紙本設色，1997年

Dear 愛，

胡適難得寫情詩，

喜歡他在《秘魔崖月夜》中的一段話：

「山風吹亂了窗紙上的松痕，吹不散我心頭的人影。」

第一次見到這個女孩，

有頭披肩的長髮，

笑起來臉頰上泛起淺淺的酒窩，

她是位討人喜愛的同班同學。

其實，

我模樣不算嚇人，

人緣更是極佳，

但在大學浪漫的歲月裡，

感情學分卻一直空白。

或許忙著讀書，

忙著瞎搞活動，

忙著忙著，

秋月春風就等閒過了。

畢業好些年之後，已經不復年少輕狂。

又一次同學聚會，

大夥找一處餐廳，飽餐一頓；再尋一處咖啡館，敘說離情。

有人帶了一本畢業紀念冊，七嘴八舌地追憶起那冊中人來；

提到永久缺席的同學，更是不勝唏噓。

他，

工作第二年就出車禍了，那曾經是同宿舍的室友。

她，

結婚沒幾年就因病去世了。

冊子上，

我和她挽著手，開心的笑著。

還記得她的名字叫 Angel，那位長髮披肩的女孩。

Angel，

悼念你，

希望你在天上，

也會是個快樂的天使。

起風了，

伊人倩影依稀。

Love always,

風之寄

第十三封情書

海

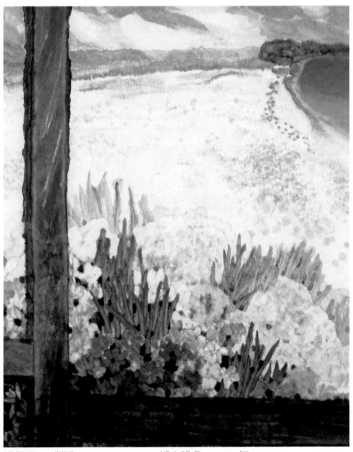

楊侕旻，《海》，110×70cm，紙本設色，2001年

Dear 愛，

今夜微雨，
對你的想念依稀，
泛潮的思緒，
凝結成窗前的雨滴，
稀稀落落的，
一滴、兩滴、三滴……
點點滴滴化成心底裡的暗渠，
澎湃洶湧　翻滾到天明。

是你，
我最深的想念。
這惱人的細雨，
這剪不斷的千絲萬縷，
還是你。

深夜，寫詩，有個淡淡的愁緒。

不算是多愁善感的人，

但一個人獨處的夜晚，

有時莫名地有種淒美浪漫的情懷。

手機突然收到一則簡訊：

「我不知道你是否是我認識的那個人，

分開了許多年，我很想念他。你是阿Dan嗎？」

「我不是。」我簡短的否認。

「很抱歉！昨晚我夢見他，隱約記起這個號碼，對不起。」

「很遺憾，我真的不是，祝妳早日圓夢！」

我盡可能不破壞對方那份美好的感覺。

「謝謝，打擾了。」最後對方禮貌的道別。

佩服這種勇於在情海中找回愛的人，
特別是如此勇敢的女孩。

我一面把簡訊刪了，
卻不自主地想起你。

Love always,

風之寄

第十四封情書

花與果

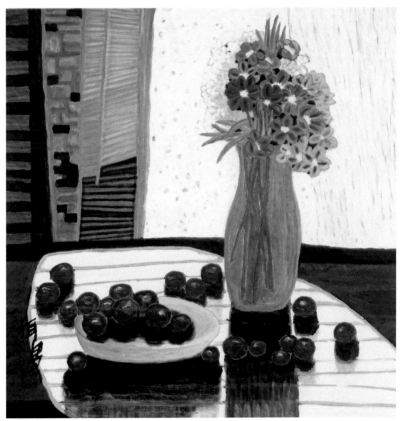

楊侚旻，《花與果》，69×67cm，紙本設色，2010年

Dear 愛，

想送你一束花，

不用玫瑰，

因為多刺，

不要丁香，

略顯憂傷，

不想牡丹，

過於富麗堂皇。

送你一束花，

得有姿態，

得有幽香，

還得要有紅豔豔的花瓣。

有一種花，

時刻

以愛汁澆灌，

用蜜語均沾，
插在心田，
常年飄香。

那花是我，常駐你心，
開花展歡顏，心花恆怒放。

Love always,

風之寄

第十五封情書

安德魯夫人

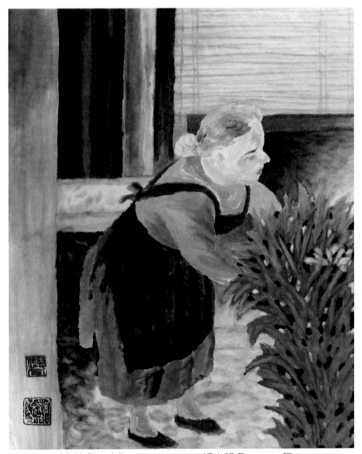

楊侜旻，《安德魯夫人》，34×25cm，紙本設色，2001年

Dear 愛，

收藏一份美好，
小心翼翼地擺在心裡頭，
每當遇到順心的、不順心的，
就想悄然地對你說，
對心底的那份美好說，
請來分享我的喜樂
與憂愁。

Love always,
風之寄

第十六封情書

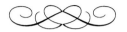

咖啡店

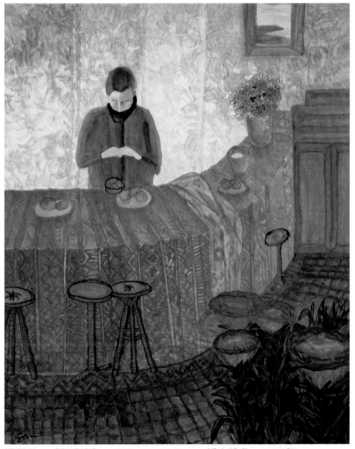

楊佴旻，《咖啡店》，125cm×97.5cm，紙本設色，1998年

Dear 愛，

志摩在〈我所知道的康橋〉裡提到：

康橋的靈性全在一條河上；康河，我敢說是全世界最秀麗的一條水。

河的名字是葛蘭大（Granta），也有叫康河（River Cam）的。

康橋就是劍橋，

我曾經開過一家咖啡館，就叫「康河」。

咖啡館提供飲料與簡餐。

飲料有紅茶、咖啡、果汁……，一些冷熱飲。

簡餐，顧名思義就是一些簡單的餐點，

比如：雞腿飯、牛肉飯、咖哩雞飯之類。

平時飯來張口的我，很少下廚，為了開咖啡館，

很用功的買了幾本食譜進修。

至於如何煮咖啡，自然得找賣咖啡豆的商人現學現賣。

記得開幕前，到市場買菜，當買完雞塊時，就問老闆：

「明天餐廳就要開幕了，請問咖哩雞怎麼做？」賣雞的老闆娘熱心地口述傳授，我當場用心記下筆記。

咖啡館如期開幕，生意開始十分冷清。

由於咖啡館就挨著一所大學，我決定發揮所學，好好行銷一番。

針對學生，活動不可少，特別是一年的迎新與送舊。

迎新是學長姐歡迎剛進校門的新生。

送舊就是在校生歡送大四即將要畢業的學長、姐們。

咖啡館原本是一間平房別墅改裝，裡面原有三間房，就成為包廂。

包廂面積很小，我們把它改成日式的木地板，方便席地而坐，

而原來單人床架，鋪上桌巾就成為一個長桌。

這幾間房間在大型聚會很能發揮效用，

原本是給六人用餐的規劃，竟然能塞下二十多人。

咖啡館的活動頻繁，除了迎新送舊，還有浪漫情人夜、快樂耶誕節，

縱使當月沒什麼特別節日，我們也會推一些雜誌訂閱週、胡適全集月，

康河有一面牆全是雜誌，全由雜誌社免費供應的，

因為咖啡館提供學生優惠訂閱服務。

由於活動辦得很出色，

咖啡館的生意變得很紅火，

時常高朋滿座，

忙到得先鎖上大門，

閉門營業。

您是否有這種經驗──

客人進門，第一句話不是歡迎光臨，而是問

「你怎麼進來的？」

客人也很訝異地回答：

「我敲門啊！」

原來坐在門邊的顧客幫忙開的門。

Dear 愛，

康河咖啡館後來因為屋主要改建成大樓而拆了，

但我終於學會了如何讓炸雞腿，皮脆肉多汁。

Love always,

風之寄

第十七封情書

廚房

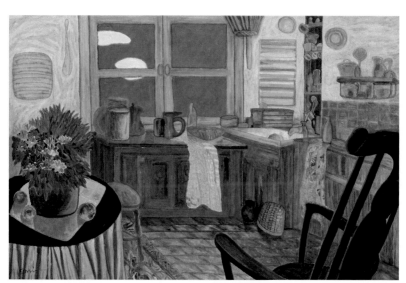

楊侗旻，《廚房》，121×182cm，紙本設色，1998年

Dear 愛，

我習慣看一個人的長處。

告訴自己，從每個認識的人裡，

只要偷偷地學習他一項優點就夠了。

在咖啡館創業期間，

從買菜、燒飯、點單、調理到洗碗筷，

樣樣都得自己來。

為了節約開支，只在生意好的時段，請幾個學生當計時工來幫忙。

但學生上班又上課很不穩定，時常在重要時刻，

突然一通電話請假，不來了。

那時就得發揮超人的能力，

從點單、送茶水、出餐、收碗筷、調飲料、到結帳，一氣呵成。

後來咖啡館加入一位合夥的友人，工作也十分賣力。

我們從早忙到晚，往往到了打烊之後，還得為隔天的餐點備料。

在一個深夜，我們按慣例收拾好場地；由於當天有聚餐，生意很好，已經累得精疲力盡。

「你先去盥洗吧。」朋友說，「我把明天的牛肉先解凍切塊。」

當我洗澡出來，只見他痛苦的蹲著，我急奔過去，問：「怎麼了？」

他手一攤，血流如注。

「剛切到手了。」說罷，暈了過去。

我還來不及呼叫，他又甦醒過來。

「我送你去醫院。」我著急的說。

「不用了，還很多事沒做呢。」說完，自己就醫去了。

我懷著忐忑不安的心，接下他未了的工作，繼續到廚房去忙。

個把小時過去了，他終於回來，

朝我晃了晃，舉起包著一圈紗布的手。

我問：「情況怎樣？」

他淡淡地敘說了過程：

「傷口很大，必須縫合。

醫生問：要不要打麻藥？

我反問：怎樣讓傷口好的快？

醫生說：不打麻藥。

那就不打吧！」

他形容縫合的過程，

就像被風吹裂開來的帳篷，

硬生生要把兩邊皮肉重新拉在一起。

談笑間，

眼眶還閃著疼痛的淚光。

那是我一輩子見過最勤奮的人之一，

他知道餐廳生意很忙，

怕我一個人做不來。

Dear 愛，

從他身上，

我學習到：

對朋友最動人的體貼。

Love always,

風之寄

第十八封情書

寂靜的天

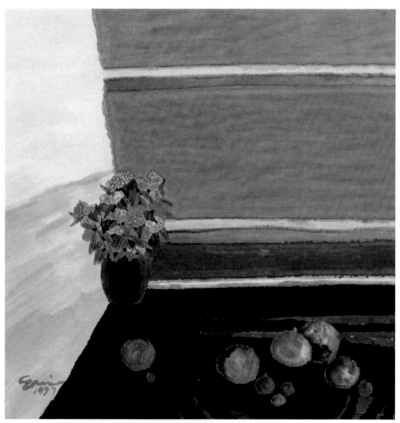

楊俋旻，《寂靜的天》，70×68cm，紙本設色，1997年

Dear 愛，

咖啡館還有一件事讓我印象深刻。

由於剛開始的時候，生意清淡。

記得在一個打烊後的深夜，壓力之下，

朋友哭了，而且嚎啕大哭，不能自己。

我慌忙中，找出志摩的集子，

翻出〈迎向前去〉裡的一段話，

大聲吟誦：

我相信真的理想主義者

是受得住眼看他往常保持著的理想

煨成灰，

碎成斷片，

爛成泥，

在這灰、

這斷片、

這泥的底裡，

他再來發現他更偉大、

更光明的理想。

我就是這樣的一個。

之後每當日子洩氣的時候，

就忍不住吟誦起志摩的這段話來。

Dear 愛，

理想有時很單純，很樸素，

是種狀態和心情。

告訴自己：

得經常保有理想主義者

堅定懷抱夢想的熱忱。

Love always,

風之寄

第十九封情書

白帆

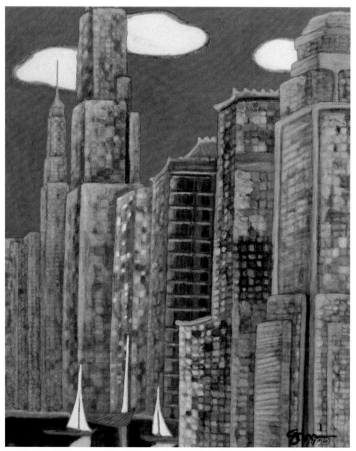

楊侜旻，《白帆》，92×70cm，紙本設色，1999年

Dear 愛，

我應徵的第一份工作，

曾遇到一位很傑出的老闆。

進公司第一天，同事們好意透露：

「老闆很厲害，

不會聽從屬下意見，凡事照他的意思幹就行。」

記得上班不久，

老闆要我寫篇產品的新聞稿。

剛出校門的我，這才知道原來報紙的報導是企業自己寫出來的。

我花了一天時間，研究怎麼寫，跨部門協調要資料，

終於趕在下班前完成了。

但交給老闆時，他反問：「這是什麼？」

我怯怯地回答：「您交辦的新聞稿啊。」

他輕描淡寫的回一句：「哦，我已經發了。」

「天啊！這是什麼速度?!」

幾天下來，領教他的行事風格，凡事要求既快又好，我面臨挑戰，得跟上速度才行，這也養成日後第一時間完成工作的習慣。

由於老闆交辦的事情越來越多，我的辦事效率得越來越快。

每天上班，我習慣把該做的事列份清單，然後吸口氣，以跑百米的心態，自己鳴槍，「砰！開跑吧！」火速展開工作。

在全力以赴的拚搏下，一堆事情總能在下班前完成，我往往可以準時下班。

後來，

有時老闆交辦的事情，我完成的太快，

他反而打回來，要我再想想。

於是，

我會視情況先把工作完成，再等他索取。

漸漸地，

老闆會開始問：「你的看法呢？」

我便試著給他幾個建議案，讓他做最後的裁決。

這是我的第一份工作，我學習到很多。

我的體認是：

工作就是種修行，

積極的、忘我的態度很重要，

不要在乎做的比別人多，

要讓自己物超所值。

Dear 愛，

我常想：

如果表現與其它人一樣，

我如何與眾不同。

Love always,

風之寄

第二十封情書

以莫內作品為藍本的風景

楊佴旻，《以莫內作品為藍本的風景》，77×83cm，紙本設色，1995年

Dear 愛，

人與人之間的相處是門學問，處理好了，
就會留下一幕美好的心情風景。

記得第一份工作，
由於全心的投入，溝通方式得法，
深受老闆的器重，也與同事相處融洽。

老闆後來給了我一間獨立的辦公室，
便成為中午休息時間的員工聯誼室。
大夥喜歡捧著便當，到我那間私密空間，關起門來講悄悄話。

有一天上午，老總秘書喊我到會議室去開會，
我進去之後發覺氣氛不對。
出席會議的只有三個人，
老闆，我，還有業務部經理。
會議主題是銷售部門的薪資調整提案。

業務經理率先反映：

「由於底薪太低，銷售人員沒有積極性，所以業績不佳。」

老闆則認為：

「只要銷售成績好，加上獎金，人員的整體收入並不低。」

老闆同意調高獎金，但是不同意增加薪資。

這是雙方立場的不同，

老闆要的是：確保達成公司績效，

而經理要爭取的是：業務員的最低保障。

「如果調高底薪，你能保證業績一定提高嗎？」老闆質疑。

「我相信大家一定全力以赴。」經理信心滿滿地口頭保證。

先加薪還是後發獎金？雙方相持不下。

突然，

老闆回過頭來問我：

「你認為呢？」

我乍聽一愣，輕咳了一聲，知道這個問題不好回答，如果沒解決好，不僅得罪老闆，也會與整個業務部門為敵。

一轉念，有了主意，我小心翼翼的說：

「我想⋯

其實雙方都有共識要把業績做好，老闆應該並不反對多給錢，而經理爭取的是先加薪，來提升銷售人員的積極性。

我們能否這樣：以三個月為期，請老闆先同意薪資調整方案，但得訂下每個月的業績目標，如果到時候業務部門無法達標，公司再恢復原案。」

意見被採納，老闆拍了拍我肩膀喊散會。

會後，

經理出來與我握手，

我則說：

「接下來就看你部門表現了。」

Dear 愛，

這就是我，

處事圓融，

儘可能為對方著想，爭取雙贏。

Love always,

風之寄

第二十一封情書

以瓦西爾卡作品為藍本的靜物

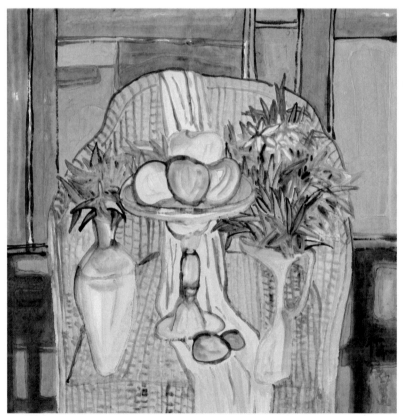

楊俉旻，《以瓦西爾卡作品為藍本的靜物》，68×68.6cm，紙本設色，1993年

Dear 愛，

我曾經有過一份工作是房地產。

老闆是建築系的學長，他從一家設計公司起家，

後來投入房地產興建案，選在一座廢棄的山頭。

這個山頭，原本有一些老舊房子，由於地處偏遠，人煙稀少，空房很多，成為治安的死角。如何將老社區更新，重新規劃整理成高級住宅區，是學長的一大挑戰。

為了讓這片山頭重新活過來，首先學長將奄奄一息的樹木打上荷爾蒙，果然開始長出新綠，不久整個山頭綠意盎然。

而原本沿街老舊的鋪面，由公司免費代為粉刷，並統一掛上新招牌、煥然一新。

為了提升當地的人文氣息，公司買下其中的一條老街，全面修繕改裝，命名為藝術街，再召集藝術家進駐設立工作室，因此有了一連串的藝文活動。

對滿山的垃圾，除了大規模進行清理之外，並贈送垃圾車給當地清潔隊，讓他們每天定時來收廢棄物。

改善治安方案，也以贈送警車的方式，

來加強社區巡邏，提高打擊犯罪的機動性。

再加上學長擅長的設計規劃能力，

讓原本已經廢棄的社區，竟然慢慢的更生過來。

我的職務是行銷部主管，負責企劃及銷售兩個部門。

公司接著推出一個商場開發案，由行銷部統籌整個銷售規劃與執行。

節假日，來看房的人特別多，銷售人員通常忙得不可開交。

記得有個周日，一個穿著很不起眼的中年人，

踩著一雙涼鞋進來，他漫不經心的四處走走看看。

業務員正忙著，沒人搭理他。

我主動過去打了個招呼，介紹他商場的模型配置圖，

客人瞄了一眼，竟然問起其中最好的一處店面。

那是戶雙層樓的大店鋪，在整個開發案算是「鋪王」的角色，

總售價最高，占整個銷售金額很大的比重。

那天沒多聊，由於金額龐大，我特別提出誘因：

「銀行可以貸款房價的百分之八十。」

客人聽了只淡淡的回一句：「我不用貸款！」

然後就要離開。

我及時地留下聯繫電話，表明改天再登門拜訪。

隔天隨即與他通上電話，並問明住址，

那是一處很偏遠的小鎮，開車得兩個多小時。

我向老總報告要要出門拜訪客戶。

「什麼客戶需要親自出馬。」他打趣問。

「直覺值得跑一趟。」我簡短答。

帶上模型屋，駕車先上高速公路，

再轉林間小道，終於來到那位先生的住所。

當客戶開門看到我的那一剎那，神情驚訝。

他想不到我竟然真的到訪，態度變得熱絡起來。

我在裡頭待了好幾個小時，像是與老朋友閒話家常一般，

起身告辭時已經傍晚時分。

當我開車返回途中，接到老總關切的電話，

我說：「合同簽了，訂金拿了。」

電話那端傳來公司一片歡呼聲。

調子對了，效果自然就好。

如同臨摹大師的作品，

我喜歡跟優秀的人共事，

Dear 愛，

Love always,

風之寄

第二十二封情書

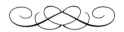

安德魯博士

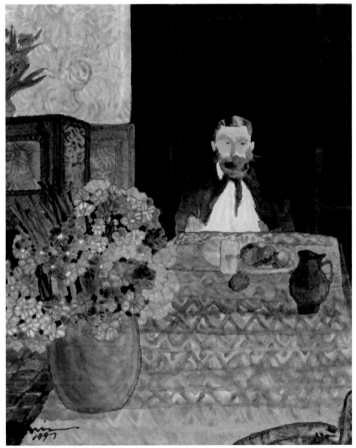

楊佴旻，《安德魯博士》，46×34cm，紙本設色，1997年

Dear 愛，

我有一位人生的導師，

他是董事長。

董事長，

是我工作過的公司老闆。

有一回為了顧全公司的整體利益，

他支持我，

得罪了一位多年的股東好友；

之後，

就與他熟悉起來。

他是我敬重的社會大學博士，

時常為我補上寶貴的人生課程。

他教導我：

在商場上，面臨的挑戰，

考題往往不像以往試卷上，非黑即白的是非題，

而是一大片說不清楚黑白的灰色地帶。

成功者就是善用資源、審視時勢，

有能力去經營這塊被視為難搞的地域。

投資生意，難免有輸贏，但和賭徒不同的是，

不能單憑運氣。

董事長曾經路過車站旁的一塊空地。

那地閒置已久，是塊關係複雜的黃金寶地，

長期以來，各方角力未果，遲遲未能開發，

讓它一直閒置，也由於充滿變數，

尋常人根本懶得去動它的腦筋。

經過審慎的測算，董事長決定租下這塊地。

從簽約、整地、蓋鋪位、再分租、營運、最後租約到期，

拆除恢復原狀，前後只經歷了短短六個月。

這其中重要的關鍵是：

租期極短，讓出租的阻力變小。

人潮最多，讓商機的誘因最大。

掌握了過年春節人潮最多、購買力最強、

商家最樂意短期承租鋪位的那段黃金時期。

天時、地利、人和，

他勇於投資，結果大賺了一筆。

董事長告訴我：

不要一窩蜂跟人家去搶所謂熱門的生意。

應培養一種能力：

選擇對的行業，

能夠

閒在家中坐，買家上門來。

Dear 愛，

董事長的話，

時常引領我朝向窗外的藍天，更自由飛翔。

Love always,

風之寄

第二十三封情書

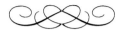

晨光

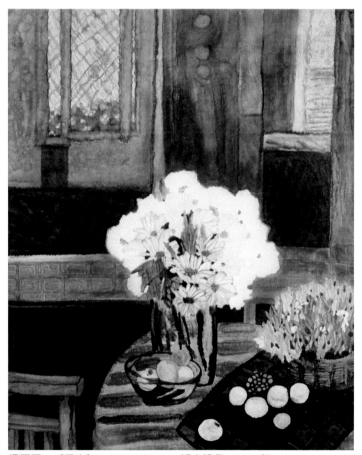

楊佴旻，《晨光》，150×116cm，紙本設色，2001年

Dear 愛,

清晨,
曙光乍現,
暖陽,
有微風。

點播,
搖滾樂曲,
獨舞,
微喘息。

開窗,
驚嚇一隻駐足的鳥兒,
瞬間,
心亦隨之遠揚。

Love always,

風之寄

第二十四封情書

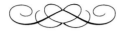

途

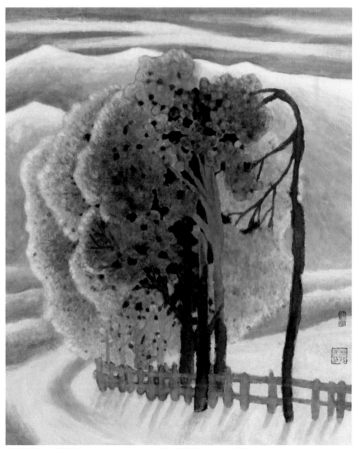

楊佴旻，《途》，75×62cm，紙本設色，2003年

Dear 愛，

羨慕上一世紀的文人雅士，

他們的生活方式是：

我不在咖啡館，就在往咖啡館的路上。

而我們這一代，

難得悠閒地泡咖啡館，卻也一輩子在路途上。

每天忙忙碌碌，一路追趕，

我是屬於敢想、肯做的人。

工作時，喜歡有明確的目標，至於如何達成，則希望保有自己行事的方法。

我不太喜歡緊迫盯人的工作方式。

但是要讓老闆放手，真的很不容易，

那是需要時間慢慢建立彼此的信任、與對能力的肯定。

曾跟過一位有趣的老闆，他很健談也很幽默。

常常一番冗長的會議之後，最終下結論時，他會逗趣地說：

「你們自己拿主意，想想該怎麼做，把我剛剛講的話，全當——

放屁。」

聰明的老闆，很會講高明的屁話。

誰也不敢把老闆的話當屁話，只是瞭解上頭的意圖之後，如何考慮實際狀況，把事情辦成。

行筆至此，有感而發，

詩云：

人生如夢，

夢如煙、

煙如雲、

雲如氣、

氣如屁，

所以人生如屁。

Dear 愛，
我很能理解老闆們的屁話。

Love always,
風之寄

第二十五封情書

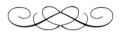

月到中秋

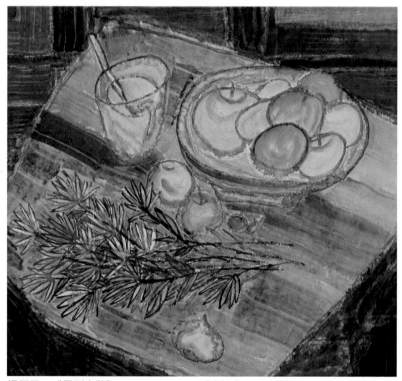

楊俋旻，《月到中秋》，96×89.5cm，紙本設色，2011年

Dear 愛，

子曰：吾少也賤，故多能鄙事。

小時候，家裡並不富裕，因此能幹許多粗活、家務。

小學，天未亮，就得到菜市場幫忙。

特別在節假日人多的時候，奶奶要我看管錢櫃，得快速的收錢找錢，從小就跟著大人做生意。

爸爸是個老實人，雖然是家族生意，依舊十分賣力。

媽媽不識字，但有天生的理財能力。

幾年下來，買地蓋房子，全靠她張羅。

由於是大家庭，親戚間總會有意無意的互相攀比。

我從大學就離家就學工作，很少向家人談論個人情況。

只要是不想再煩父母，為我操心。

有一陣子，我服務一家洋行，從事食品、日用品的經銷買賣，電話中，聽我一會兒談餅乾糖果，一會兒談洗髮精、潤膚露，還以為我開了一家雜貨舖，我樂得以此為由。

「舖子生意好嗎？」母親經常關切的問。

「還行！」我簡單容易的答。

這一年回家過中秋，與母親閒話家常，聊起親友的近況；談到堂兄升職了，表妹又加薪了，話鋒一轉，母親問：

「大家挺關心你舖子的生意怎樣了。」

我知道得講幾句話，讓她安心：

「媽媽，我為其他兄弟姐妹們工作順利高興，我不提工作情況，是不想讓你們操心。

但是您別感到自卑，認為孩子沒出息。

這幾年我一直當總經理。

總經理，

一個公司只有一名，

你的小孩其實很爭氣。」

Dear 愛，

我，

一直很爭氣。

Love always,

風之寄

第二十六封情書

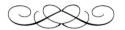

惠子

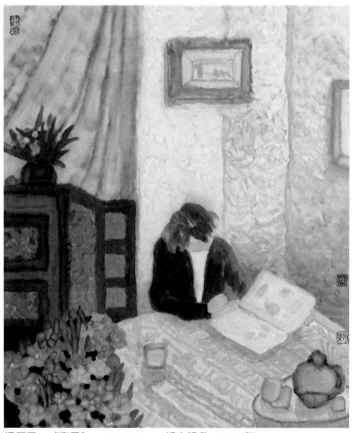

楊俋旻，《惠子》，59×50cm，紙本設色，2001年

Dear 愛，

我喜歡讀書。

小時候迷上看書，幾乎把所有的零用錢，全拿來買書，

買「閒」書、課外書。

那時有個夢想：

將來有錢了，就讓我埋首在四面都是「書牆」的房間裡，

昏天暗地讀個痛快。

由於家境並不寬裕，對年少買書，

偷偷抱著溜回房間的情景，還記憶猶新。

喜歡上學，

喜歡學校的氛圍。

喜歡鹿橋寫的那本小說《未央歌》，

裡頭描寫抗戰時期西南聯大的生活，

對課餘師生們在茶館高談闊論的情景，特別嚮往。

Dear 愛，

但是——

現代人或許不再認為讀書高高在上，

　　萬般皆下品，唯有讀書高。

古有云：

你不知道何時、何人一番言論會讓你的心湖起波瀾，令你的思潮掀巨浪。

〈從臨床試驗來研究中國唱戲的發聲原理〉

而玩戲曲的，竟有本來是醫學院的高材生，他的論文是：

搞音樂的可以從古樂為你講解，一路高談闊論，談到周杰倫的流行元素。

跨門類的同學意外的碰在一塊，話題熱鬧有趣。

因為在車上常常會遇到許多有趣的人。

順利考上研究所那年，喜歡搭學校的學生專車，

當在社會工作久了，總想再回歸校園去。

因此，

寒夜，
泡壺茶，
開卷，
領略
書中自有真滋味！

Love always,

風之寄

第二十七封情書

源遠流長

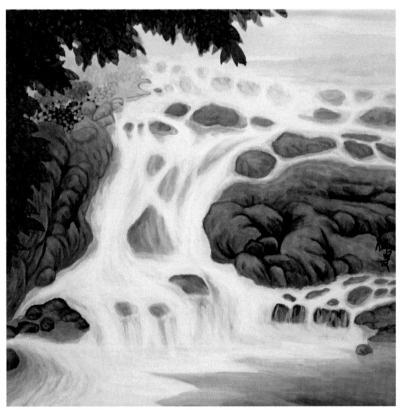

楊侊旻，《源遠流長》，60×69cm，紙本設色，2004年

Dear 愛，

詩人，最喜歡志摩。

喜歡他的詩，喜歡他的人，喜歡他敢於示愛，

也喜歡他那場驚世駭俗的婚禮。

對於他老師梁啟超證婚詞，更是怕案叫絕──

志摩、小曼皆為過來人，希望勿再作過來人。

徐志摩！你這個人性情浮躁，所以在學問方面沒有成就，

你這個人用情不專，以致離婚再娶……

陸小曼！

你要認真做人，你要盡婦道之職。

你今後不可以妨害徐志摩的事業……

你們兩人都是過來人，離過婚又重新結婚，都是用情不專。

以後要痛自悔悟，重新做人！

願你們這是最後一次結婚！

這段話，語驚四座，

做為證婚人的賀詞，可謂空前絕後，梁任公果然厲害。

但，還是喜歡志摩。

每每看到他的詩集、文集總忍不住要再買上一本。

作為詩壇新月派的掌門人，他的詩或許不為衛道人士所喜歡，

但情深意切、明明白白的詩句，反映戀愛中人的心底話，

讓他跨越時空、詩迷不斷。

「我是天空裡的一片雲，

偶爾投影在你的波心……」

愛情的發生，往往充滿這種不經意的偶然。

詩人吟唱：

「悄悄的我走了，正如我悄悄的來，

我揮一揮衣袖，不帶走一片雲彩。」

Dear 愛，
我愛詩人，
卻無法承受妳，
也悄悄的離開。

Love always,

風之寄

第二十八封情書

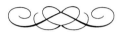

玫瑰色的記憶

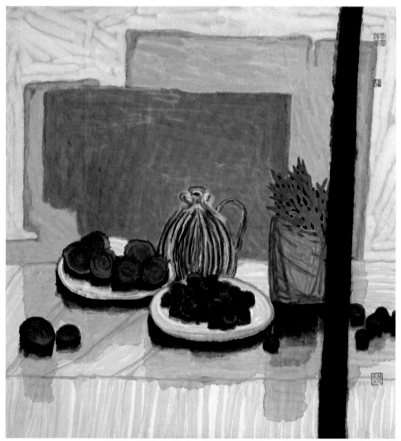

楊俋旻，《玫瑰色的記憶》，86×90cm，紙本設色，2005年

Dear 愛，

你的形影不再清晰，

不敢碰觸，

那最美

也最脆弱的記憶。

小心翼翼，

回憶你，

不敢在白天，

生怕情不自禁

奔向你，

只能悄悄地

在夜裡、

夢裡，

重溫你的
話語、
氣息。

Love always,

風之寄

第二十九封情書

週末

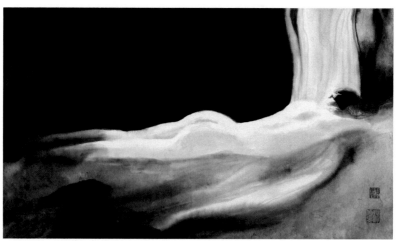

楊侊旻，《週末》，32.2×56.4cm，紙本設色，2002年

Dear 愛，

昨夜夢裡有你，
你的笑語依稀，
我轉身想要逃避，
無奈你的身影揮灑不去。

愛情原本應該甜蜜，
奈何我的苦多於趣。

不應再想你，
不應再念你，
請你，
請你，
別再誤入我的夢裡。

Love always,

風之寄

第三十封情書

太行秋色

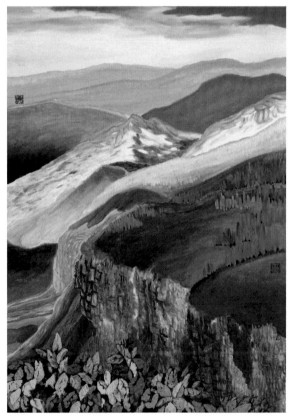

楊玙旻，《太行秋色》，115×80cm，紙本設色，2006年

Dear 愛，

映山秋雪
落陽紅，
記憶山嵐
風吹楓，
回首儷影
今何在，
送走晚秋
尋春蹤。

Love always,

風之寄

第三十一封情書

瓶中花

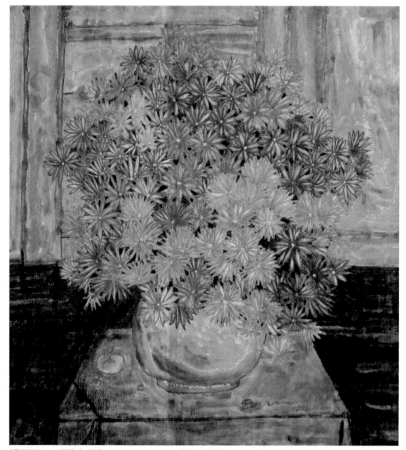

楊佴旻，《瓶中花》，94×85cm，紙本設色，1995年

Dear 愛，

星星疏懶　月光暗淡

想念你的夜晚　盯著鐘擺搖晃

向左擺、往右盪

帶我穿越理性地平線

到達心所嚮往的地方

那兒天空蔚藍

七色鳥在飛翔

有你在歌唱

歌聲淒美委婉

令人感到憂傷

我用花朵編成一頂花冠

輕聲地走到你的身旁

細語說　這是頭頂的指環

果然你滿心喜歡

笑意躍上臉龐

你說

還要朵小黃花　搭配白衣裳

我說

這就去為你摘下　幫你戴上

這一刻

我幸福極了

我笑了

我醒了

我發覺

花就在手上

Love always,

風之寄

第三十二封情書

室內一角

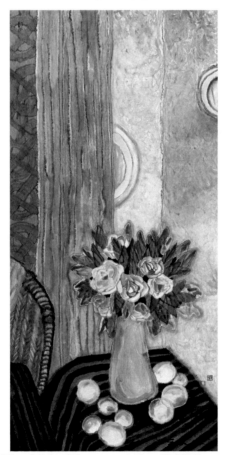

楊侑旻，《室內一角》，111×53 cm，紙本設色，1999年

Dear 愛，

你是否有過經驗，

將記憶封存，

只露個小小的洞孔，

偶爾在夜深人靜的獨處時刻，

偷偷地去窺視。

那兒有屬於青春的歡愉，

有屬於不為人知的心事，

有無法聚首的人，

有不願醒來的夢。

小小的洞孔，

窺見無法實現的美麗天空，

只能擱在幽暗的角落裡，

將它永遠的存封。

Love always,

風之寄

第三十三封情書

小丫

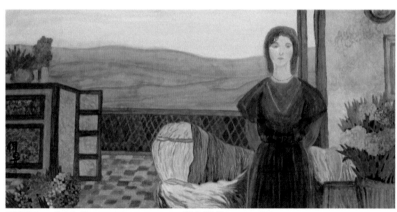

楊佴旻，《小丫》，68.5×138cm，紙本設色，2012年

Dear 愛，

翻開記憶，
哪個是你，
依稀記得，
卻又忘記。

責問自己，
沒有將你牢記
你已悄然離去。

不該忘記，
回眸含笑的你，
曾幾何時，
已經渺無蹤跡。

你在哪裡，
多次反問自己。

記憶中的你，
不再清晰。

寫給想念，
寫給模糊的你，
寫給遺忘你的這個冬季。

Love always,
風之寄

第三十四封情書

索菲亞小姐

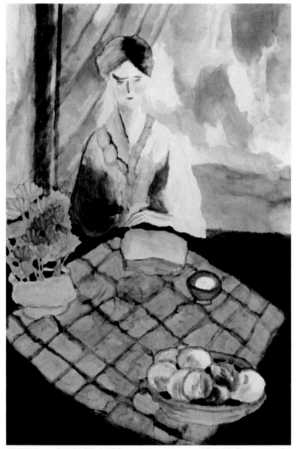

楊佴旻，《索菲亞小姐》，65×40cm，紙本設色，1998年

Dear 愛，

記不得多少日子沒有與你交談，

因為已經慢慢習慣了自我言語，

習慣了去追憶那遙遠的過去，

習慣了去冥想不可知的未來，

習慣了與虛擬的你共度現在。

話已說多，

情思未了。

此刻歇筆沉睡吧，

心靈，

春天再醒來。

Love always,

風之寄

第三十五封情書

玫瑰

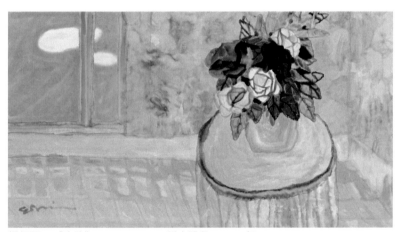

楊佴旻，《玫瑰》，37×70cm，紙本設色，1998年

Dear 愛，

珍惜這些日子來
不自主地傾訴
有你聆聽

只想
留下些許的美好
迷濛的情誼

感謝
不相識卻又熟悉的你
經常留下來訪的足跡

永恆的玫瑰　浪漫的時光

未來
暫時無風　也無雨

容我
在遠方　祝福你

Love always,

風之寄

最後一封信：寫給自己

當愛　已經走遠
留下　那份美好
然後　　思念

　　　　　　——風之寄

楊侚旻，《三月》，67.9×57.9cm，紙本設色，2005年

關於楊佲旻

楊佲旻，中國曲陽人，畢業於南京藝術學院，美術學博士。現為南京藝術學院校董，南京藝術學院新水墨畫研究所所長，北京文藝網總裁，河北大學客座教授、美國聖賽德藝術中心客座研究員、曾任名古屋藝術潮國際企劃委員長等。

楊佲旻是當代中國畫的重要畫家，他長期致力於中國畫的革新與開拓，對中國繪畫的傳統與未來發展具有深刻的思考，具有豐富的國際學術背景。長期以來，他堅韌不拔地探索東西方繪畫語言的不同美學觀念，致力於水墨畫的現代化發展、進行了不懈地多層次的深刻實踐，發現並成熟了具有獨特楊氏特色的新技法，影響廣泛，形成了鮮明的藝術風格。

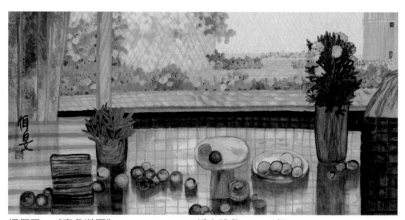

楊佴旻，《春色滿園》，138×69cm，紙本設色，2012年

附錄：走在東西藝術交融的路上──讀楊侢旻的畫

陶詠白

楊侢旻，《故宮》，66×97.5cm，紙本設色，2003年

楊侕旻的畫以輕鬆的筆調，營造出一種恬靜而溫馨、優雅而雋永的畫面氣氛，給人以賞心悅目的美感。不由得讓人想起馬蒂斯的那句名言：「既像是一服心靈的鎮定劑，又像是一隻能夠恢復疲勞的安樂椅」。在他的畫前，會讓人超越日常庸俗、浮囂的生活，進入一個清靜世界，棲息紛亂、疲憊的靈魂，品賞生命的給予。從某種意義上看楊侕旻的畫確實是其有馬蒂斯所說的審美品格。

楊侕旻的畫華麗而又幽淡，紛繁而又單純，兼有西畫的體格與中國畫的神韻。在中西藝術交融中，他把自己的水墨推進到「現代的格式」之中。中國畫走向現代是個世紀性的難題，中國傳統繪畫形式的高度完滿性和規範化，形成了一個封閉型體系，因而必須對自身的突破和超越，才能有生命的活力。本世紀以來，風雲變化的時代和社會轉型中所出現的文化心理的差異，人們要求有適應現代人本質精神的繪畫語言形式。為此，這個難題困擾著幾代畫家，又有多少畫家為中國畫走向現代而矻矻求索。其中有走「興古開今」繼承傳統求發展的一路；有走「借洋興中」或「離經叛道」之路。走後一條路的畫家，著眼於文化價值觀念的更新，著重於衝破「筆墨中心主義」進行傳統圖式的革命。世紀之初，徐悲鴻用西方的寫實手法開創了中國畫寫實的新格局，而林風眠則借鑒西方現代與中國傳統相近似的寫意藝術和民間藝術來開拓東西藝術之道。由於歷史的原因，林風眠這一路的探索卻沉潛了半個世紀，直到中國社會進入改革開放的八十年代，林風眠的探索的文化價值終於被人發現和認可，儘管其途艱險，但跟隨林風眠在此途上探索的後來者卻大有人在，並各具其貌。楊侕旻的藝術取向顯然屬此道。

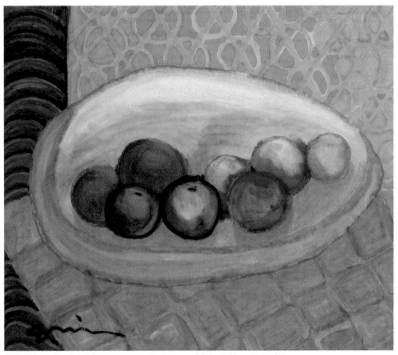

楊佴旻，《紅蘋果》，45.2×52.3cm，紙本設色，1999年

附錄：走在東西藝術交融的路上──讀楊佴旻的畫

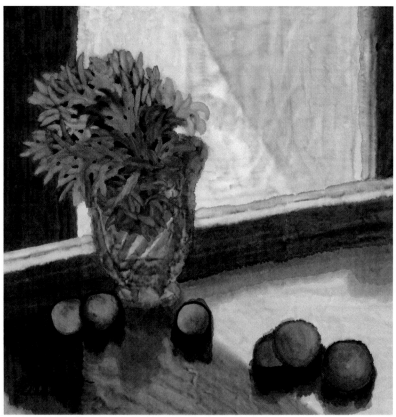

楊侑旻，《紅葉》，69×68cm，紙本設色，2001年

楊侕旻出生在中國河北曲陽，父親是位心靈手巧受一方人尊敬的工匠。他自小在民間藝術的薰陶中成長，自由自在的塗鴉成了童年美好的遊戲，十二歲得到一位鋯陶瓷藝術兼畫水墨畫老師的指導，引入繪畫門檻。從臨摹《芥子園》入手，幾年內竟把這本祖傳畫譜讀得爛熟，只要畫什麼就能呼之欲出，隨手勾畫，後又進入保定師院美術系完成了中國畫專業的學習，並留校任教。

一九九五年赴日，這位中國畫科班出身的畫家，既具有相當的傳統繪畫水墨畫功力，又頻頻涉足油畫、版畫等西畫領域，吸收滋養，他清楚的認識到傳統繪畫已經到了非死而後生的地步，非此就無法進入現代社會的文化生活之中，也難以在國際文化大背景中與之對話。時代的緊迫感使他毫不猶豫的捨棄熟練的傳統繪畫手法，尋求新的表現途徑。如果說，他曾一度沿著林風眠的路，在突破傳統繪畫的圖式和筆墨進行實驗的話；那麼，在到達日本後，看到日本畫從近代的橫山大觀到現代的富岡鐵齋等、他們迎合時代潮流，在吸收外來文化中，不僅完成了日本畫由線到色彩的轉移，又保留了日本畫傳統的情趣和精神而開一代新風。在這樣開放的文化氛圍中，他更增添了信心，大膽地借鑒西方現代繪畫的表現手法，把東西兩種不同審美體系的繪畫語言分解、融合貫通成為自己的新語言。

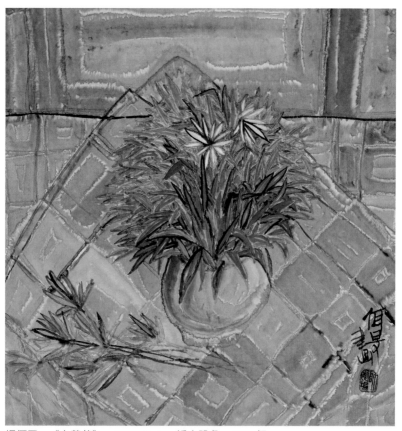

楊儞旻，《白菊花》，75×68cm，紙本設色，1992年

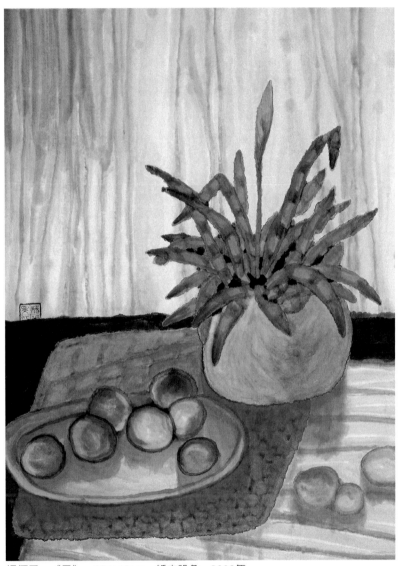

楊俉旻，《晨》，65×48cm，紙本設色，2002年

內斂外放的圖式張力充滿活力的節奏美、秩序美

中國畫那種所謂的「分疆三疊二段」圖式結構程式，缺少視覺的衝擊力，它適合古代士大夫們在畫前凝神靜思，細細品味的審美要求。在瞬息萬變，節奏快速的現代社會，轉換為適合現代人的審美要求。他不得不以西方的形成構成法則傳統繪畫的圖式結構動大手術。先取方形或長方形的幅畫替代傳統的立軸式的畫面形式，並以現代平面設計的觀念替代了中國畫平遠、深遠、高遠甚或迷遠、闊遠、幽遠散點式透視中的「經營位置」。繪畫的平面性、裝飾性原來自東方的造型、被西方的馬奈、德加、高更、馬蒂斯、畢卡索等學去開創西方現代繪畫運動的先河。因平面性的空間透視觀念使畫家在創造上獲得了更大的自由度，也使筆墨和色彩的特性在開闊的背景中得以展開。楊佴旻也以獨特的設計形成了自己的藝術特色：一、外方內圓的圖式設計形成了畫面的張力，他的畫面結構常用外方內圓形成內斂外放的衝擊造成畫面張力。《月到中秋》、《白菊花》等，畫面中心的花瓶或水果和果盤是圓形，在方的襯布或橫平豎直的背景襯托中，方圓對照形成剛柔相濟的美感。二、幾何形色塊的鋪排、重疊形成多層次的空間關係。他的畫以多個圓形、方形、菱形的鋪排、重疊構成主次、前後、大小、輕重、黑白等多層次的畫面空間關係，使畫面既有明快地秩序美，又有生動活潑的節奏感。他還常以平視和俯瞰的角度，賦予系列的幾何形體具有豐富的變奏曲調。如《綠色的果子》一畫中，果子、果盤、瓶花與方形的襯布相對照，大小襯布又在不同視覺下顯得靈動而豐滿的層次。三、平面設計與立體造型兼用中追求視覺

的衝擊力。他的畫不用全景式的大場面，常用立體造型以特寫式的手法表現畫面的主角——瓶花

或水果，與背景設計的平面性所造成的矛盾衝擊形成畫面的張力。《不知名的花》、《暖冬》畫

面中央的瓶花是具象的特寫，而背景和襯布是在方塊或菱形的幾何形。在具象的實物與抽象的幾

何形相映襯中，使畫面形象單純、鮮明、強烈。四、在形象殘缺中追求畫面的漲滿感，他的畫面

形象幾乎都溢出了邊線，有的缺了一角襯布，有的剩下半朵花，如《窗前的惠

子》圓桌和方桌都切掉了一角，《綠色的果子》桌布切去了三個角，瓶花中的花也伸到了畫外，

而《雞冠花》似乎繁盛得撐出了畫外。這種種的不完整的殘缺，卻使畫面具有緊張感和漲滿的力

度。而在一些帶有風景的靜物畫中，畫家巧妙的運用了「窗」這個道具，《天邊的雲》畫面正中

用平直框架把觀者的視線引向那朵朵白雲飄過的天邊。《窗前的雞冠花》僅在畫側露出了一小扇

門窗，就把人的視線引向無盡的遠方。這裡無需透視來表現其空間關係，就把意境推向了深遠。

《正午》明媚的陽光從窗戶灑進，室內外沐浴在一片暖洋洋的氣息之中，這一類畫與其說是風景

靜物畫，不如說是人與自然的對話，是一種理念精神的表達。楊佴旻在畫面設計和造型中的這些

表現手法，形成了他的畫既豐滿而又明快的節奏，單純而有力度的特色。

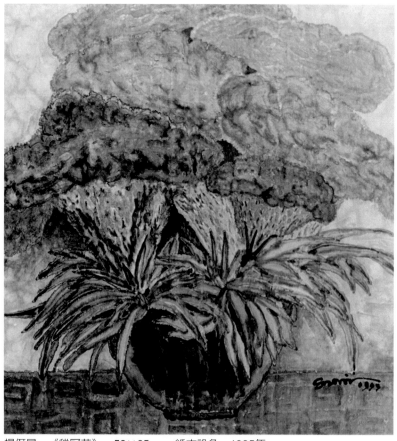

楊俔旻，《雞冠花》，56×65cm，紙本設色，1995年

絢麗的色彩溫文爾雅的東方情調

中國自古就有所謂的「五色觀」，視五色為「正色」，只是後來文人畫成為中國畫的主流，遂崇尚水墨，而排斥色彩。因而如今強化色彩的表現力，也就意味著在文化取向上背離傳統水墨向現代形態轉移。楊俔旻在駕馭中國畫的筆墨和宣紙時，似乎是用畫家的色彩眼光在調度著畫面的色彩和色調關係。他把西方的印象派色的條件色的色彩觀念和中國的筆墨巧妙地融合在一起，在線條與色塊的交替造型中；在運筆的氣韻和筆觸的肌理中，既具有豐富而微妙的色彩關係又處處透出筆暈墨染的韻味。而水墨似乎成了他畫中的一種調和劑，讓眾色在水暈染中統一在雅致的灰色基調中，使他的畫透出明淨而淳厚、沉靜而雋永的一種東方氣質。如《向日葵》一畫，色的筆觸與墨的勾線並用，使團團的花飽滿而厚重。快速運筆掃出的明亮背景和弄黑色的襯底、花瓶、透著水暈的流暢和輕快、在他的畫中色固然唱著主角，線為造型的輔助，而筆觸的肌理與水暈的自然呈現出形質相諧的美感、《天邊的雲》中，框架的橫平豎直，因有墨線的參與造型，強化了窗的關係，而邊框的墨暈又使硬邊顯得自然。此畫中的碗和另一幅《玻璃碗中的果子》的碗，用線造型，就很容易地得到器皿清澈透明的質感。再看《蘋果》、《冷光》畫幅中的果子，用它們之間的邊線交錯來顯現果子的重疊，讓人似乎透過Ｘ光見到的是透明的果子，這些看似不經意的「誤筆」卻收到陌生而神奇的美感和東方書寫的韻味。

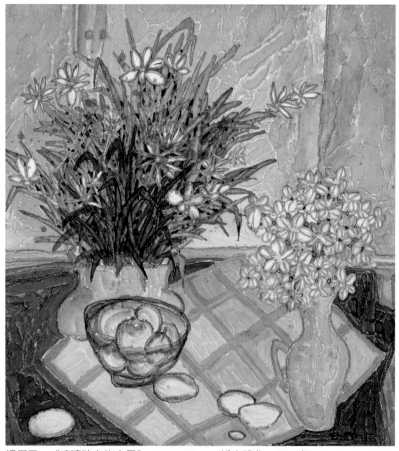

楊俉旻，《玻璃碗中的水果》，71×78cm，紙本設色，1995年

筆墨和色彩是「外師造化，中得心源」中的「心源」的外化，是作者內心狀態的精神載體。康定斯基也說過：「一般來說，色彩直接影響著精神色彩好比琴槌，眼睛好比音槌，心靈彷彿是繃滿弦的鋼琴，藝術家就是鋼琴的手。它有目的地彈奏各個琴鍵來使人的精神產生各種波瀾和反響。」

楊佴旻用他的畫筆彈奏出悅耳動聽的旋律，旋律中流瀉著他的生命情調。他的畫一般以淡雅的抒情色彩為主，在單純而富有詩趣的色感中蘊含著典雅柔美的韻致。但也有如《週末的下午》紫紅色調中仙人掌和窗帷。充滿了熱烈而又持重的情調，似乎是室主人焦躁的心情。《冷光》在黑色的背景和冷紫色的果子和桌面形成陰冷沉悶的色調，幾條粗黑斜線嵌入畫面，似粗礦的傷痕，令人心悸。

《Andrew博士》、《Sophia小姐》，前者讓人物置身在透視很深遠的黑色走廊與長條桌子之間，使人物顯得端莊而又深沉並具有某種神聖感。後者的小姐，端坐在黑色的桌前，面前一塊灰色的菱形格子襯布，造成不穩定的感覺，與窗外奔突的紫褐色氣流相呼應，襯托出小姐雖端坐，擔任掩飾不住焦躁不安的情緒。他的一些帶人物的作品，人物是虛寫，景為寫實，似乎人物在他的筆下，僅是一塊色彩、一個符號、一個造型，或是與整個畫面構成一個旋律，營造一種氛圍，但就在這些絢麗而又幽淡、縝密而又冷逸的色彩中折射出一片情感的波瀾，隱隱地透出現代人孤獨靈魂內在的緊張感。

不失本調兼得眾調

楊佴旻在完成自己的繪畫圖式架構和筆墨轉換後，仍在不斷完善和開拓新的繪畫語言，不僅避免了繪製中習慣性製作的圓熟和藝術的自我重複，從而能保持藝術的鮮活。而且在「不失本

調兼得眾調」的藝術追求中，形成了多樣統一豐滿的個人風格。近年的一批室內景，似借點彩派的分色原理，又似宣揚著納比派博納爾的藝術精神：「藝術應該是精神的創造物，自然界只是一種機遇，藝術家應該從主觀上重新安排它們。」來超越印象派去探索新的美學風格，楊佴旻一改以往用大的幾何形變奏的畫面構成，改用色塊與線條編織的小格子來造型，把色彩冷暖、明暗、強弱的漸次變化來構成畫面的節奏和空色層次，使裝飾性和繪畫性結合得更自然，畫面形成更細膩、更具有情趣性。其中有一類是把小色塊溶入大的框架中，把裝飾性色點自然地溶化在繪畫的表現之中。如《庭園》中的地面和籬笆，用小方塊、小菱形的色塊編織，以其明暗、冷暖的漸次變化，形成了由近而遠的空間層次。《雨後》中的門框、地面、桌子、椅子都鑲嵌著裝飾性的小色塊，與雨後的彩霞相協調，顯得居室的富麗華貴，另一類是以整體的裝飾性小色塊組成畫面。

《咖啡店》一畫中，地面與櫃檯同為暖紅色，櫃檯用豎條裝飾紋樣，地面用小方色塊鋪成，牆面為暖黃色，使咖啡店具有華麗而典雅的格調。雖只取店的一角，通過地面與櫃檯小色塊排列成的圓弧形，有內收外擴的張力，讓人感覺到整個咖啡店沉沉浸在溫暖而熱鬧的氣氛中，一組《室內》畫，他以色彩的潑灑與筆墨勾畫造型，用鋪天蓋地「瑣碎」的小色塊，編織成了絢麗多彩、有情有調的色與形的協奏，在鋪排有序，編織精細之中，卻無雕琢的痕跡，只有工寫操運自如之中，才能顯得如此的輕鬆而自然。畫中沒有出現人物，但於無聲處，處處洋溢著歡聲笑語，充溢著溫馨的氣氛。就如波特萊爾是詩句：這裡一切都是秩序與美、奢華、寧靜和愉悅。他的作品透著一種「家園意識」，或許是現代文明使人們失去了太多，畫家以輕鬆的筆調，溫柔的情調，讓人享受著這種「安樂椅」的舒適，在寧靜、溫馨中得到精神的慰藉。

楊佴旻，《良鄉十月》，69×67cm，紙本設色，2010年

誠然，在中國畫家的面前，不能以犧牲水墨的東方藝術特點為代價去換取所謂的國際交流的資格；只要更加拓展水墨語言的豐富性，才能在當代國際文化交流中發出生命力，從今年楊侴旻的一些作品看，似有兩種新的探尋趨向。《靜寂的天》是極重理性的幾何形構成一種醒目的畫面，黑灰兩個倒接的梯形，在交接處懸放著一個瓶花，奇險的構圖，以他一向追求平衡，和諧的構成思想。而《春光》卻是用大寫意的筆法，畫一種虛幻夢境，純屬非理性的，然而兩者的內涵卻是超驗的，它們給人美感外，有更深的想像和思考的空間。或許畫家有意識地要回歸中國傳統水墨的寫意韻味，在他的《靜物》、《黑色臺布》等畫中，減弱硬邊的幾何形裝飾效果和景物質感的表現，更重線條和色彩的抒情性感受和書寫的意味，線上與塊、色與墨的大手揮灑中，更追求一種酣暢淋漓、瀟灑自然的美。這是他的藝術又邁入一個新的境界。

注：陶詠白，中國藝術研究院研究員、「女性文化藝術學社」社長。曾任《中國美術報》主任編輯，為中國著名藝術評論家。

楊侴旻，《中秋2》，101×68cm，紙本設色，2011年

楊佴旻，《庭院》，75×70cm，紙本設色，1998年

楊佴旻，《太行人家》，96×89cm，紙本設色，2004年

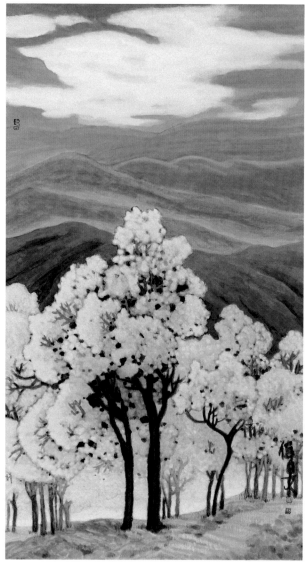

楊侴旻，《太行五月》，137.5×68.5cm，紙本設色，2011年

風之寄作品09　PH0133

寫給愛
──楊佴旻的彩墨世界

編　　著 / 風之寄
責任編輯 / 劉　璞
圖文排版 / 楊家齊
封面設計 / 王嵩賀

發 行 人 / 宋政坤
法律顧問 / 毛國樑　律師
出版發行 / 秀威資訊科技股份有限公司
　　　　　114台北市內湖區瑞光路76巷65號1樓
　　　　　電話：+886-2-2796-3638　傳真：+886-2-2796-1377
　　　　　http://www.showwe.com.tw
劃撥帳號 / 19563868　戶名：秀威資訊科技股份有限公司
　　　　　讀者服務信箱：service@showwe.com.tw
展售門市 / 國家書店（松江門市）
　　　　　104台北市中山區松江路209號1樓
　　　　　電話：+886-2-2518-0207　傳真：+886-2-2518-0778
網路訂購 / 秀威網路書店：http://www.bodbooks.com.tw
　　　　　國家網路書店：http://www.govbooks.com.tw

2014年4月　BOD一版
定價：380元
版權所有　翻印必究
本書如有缺頁、破損或裝訂錯誤，請寄回更換

國家圖書館出版品預行編目

寫給愛：楊侕旻的彩墨世界 / 風之寄編著. -- 一版. -- 臺
北市：秀威資訊科技, 2014.04
　　面；　　公分. --(風之寄作品 ; PH0133)
BOD版
ISBN 978-986-326-241-1 (平裝)

1. 水墨畫　2. 畫冊

945.6 103005702

讀者回函卡

感謝您購買本書，為提升服務品質，請填妥以下資料，將讀者回函卡直接寄回或傳真本公司，收到您的寶貴意見後，我們會收藏記錄及檢討，謝謝！如您需要了解本公司最新出版書目、購書優惠或企劃活動，歡迎您上網查詢或下載相關資料：http:// www.showwe.com.tw

您購買的書名：_____

出生日期：_____年_____月_____日

學歷：□高中 (含) 以下　　□大專　　□研究所 (含) 以上

職業：□製造業　□金融業　□資訊業　□軍警　□傳播業　□自由業
　　　□服務業　□公務員　□教職　　□學生　□家管　　□其它_____

購書地點：□網路書店　□實體書店　□書展　□郵購　□贈閱　□其他

您從何得知本書的消息？

　　□網路書店　□實體書店　□網路搜尋　□電子報　□書訊　□雜誌
　　□傳播媒體　□親友推薦　□網站推薦　□部落格　□其他_____

您對本書的評價：(請填代號　1.非常滿意　2.滿意　3.尚可　4.再改進)

　　封面設計____　版面編排____　內容____　文／譯筆____　價格____

讀完書後您覺得：

　　□很有收穫　□有收穫　□收穫不多　□沒收穫

對我們的建議：_____

11466
台北市內湖區瑞光路 76 巷 65 號 1 樓

秀威資訊科技股份有限公司　　　收

BOD 數位出版事業部

..

（請沿線對折寄回，謝謝！）

姓　　名：＿＿＿＿＿＿＿＿　年齡：＿＿＿＿　性別：□女　□男

郵遞區號：□□□□□

地　　址：＿＿＿＿＿＿＿＿＿＿＿＿＿＿＿＿＿＿

聯絡電話：(日) ＿＿＿＿＿＿＿＿　(夜) ＿＿＿＿＿＿＿＿

E-mail：＿＿＿＿＿＿＿＿＿＿＿＿＿＿＿＿＿